中國碑帖名品二編〔三十二〕

薛紹彭書法名品

危塗帖　得米老書帖　元章召飯帖
詩帖　致伯充太尉尺牘
雲頂山詩卷　臨定武蘭亭序

上海書畫出版社

前言

中華文明綿延五千餘年，文字實具第一功。從倉頡造字而雨粟鬼泣的傳說起，歷經華夏子民智慧聚集、薪火相傳，終使漢字生生不息，蔚爲壯觀。伴隨着漢字發展而成長的中國書法，基於漢字象形表意的特性，在一代又一代書寫者的努力之下，最終超越其實用意義，成爲一門世界上其他民族文字無法企及的純藝術，并成爲漢文化的重要元素之一。在中國知識階層看來，書法是中國人『澄懷味象』、寓哲理於詩性的藝術最高表現方式，她净化、提升了人的精神品格，歷來被視爲『道』『器』合一。而事實上，中國書法確實包羅萬象，從孔孟釋道到各家學說，從宇宙自然到社會生活，中華文化的精粹，在其間都得到了種種反映，書法無愧爲中華文化的載體。書法又推動了漢字的發展，篆、隸、草、行、真五體的嬗變和成熟，源於無數書家承前啓後，對漢字美的不懈追求，多樣的書家風格，則愈加顯示出漢字的無窮活力。那些最優秀的『知行合一』的書法家們是中華智慧的實踐者，他們匯成的這條書法之河印證了中華文化的發展。

因此，學習和探求書法藝術，實際上是瞭解中華文化最有效的一個途徑。歷史證明，漢字及其書法衝破了民族文化的隔閡和時空的限制，在世界文明的進程中發生了重要作用。我們堅信，在今後的文明進程中，這一獨特的藝術形式，仍將發揮出巨大的力量。然而，在當代這個社會經濟高速發展、不同文化劇烈碰撞的時期，書法也遭遇前所未有的挑戰，這其間自有種種因素，而漢字書寫的退化，或許是書法之道出現蹒跚不前窘狀的重要原因。因此，有識之士深感傳統文化有『迷失』和『式微』之虞。書法藝術的健康發展，有賴於對中國文化、藝術真諦更深刻的體認，匯聚更多的力量做更多務實的工作，這是當今從事書法工作的專業人士責無旁貸的重任。

有鑒於此，上海書畫出版社以保存、還原最優秀的書法藝術作品爲目的，從系統觀照整個書法史藝術進程的視綫出發，於二〇一一年至二〇一五年間出版《中國碑帖名品》叢帖一百種，受到了廣大書法讀者的歡迎，成爲當代書法出版物的重要代表。爲了能够更好地呈現中國書法的魅力，滿足讀者日益增長的需求，我們決定推出叢帖二編。二編將承續前編的編輯初衷，擴大名作的匯集數量，進一步提升品質，以利讀者品鑒到更多樣的歷代書法經典，獲得對中國書法史更爲豐富的認識，促進對這份寶貴遺産更深入的開掘和研究。

上海書畫出版社

簡　介

薛紹彭，北宋書法家。生卒年不詳，大致與米芾同齡。字道祖，號翠微居士，長安（今陝西省西安市）人，薛向長子。蒙蔭入仕，元祐元年（一〇八六）任承事郎兼兵馬監押，三年後返京。紹聖、元符年間任少府監丞、梓州路提舉常平官。崇寧二年（一一〇三）任承議郎，晚年任職秘閣（皇家藏書處）。能詩，與蘇軾、黃庭堅等交往甚密。與米芾、劉涇爲書畫友，時稱『米薛劉』，與王詵、張舜民、趙令穰等亦甚熟稔。好鑒賞，米芾每以鑒定相尚，嘗言：『薛紹彭與余，以書畫情好相同，嘗見有問，余戲答以詩曰：「世言米薛或薛米，猶如兄弟或弟兄。」』善書，熙寧七年（一〇七四）獲《定武蘭亭》刻石，由此悟得羲之筆法。以翰墨名世，與米芾合稱『米薛』。其書寓巧於拙，筆墨豐潤，字態圓逸，不急躁，少跳宕，絶枯寒，遠姿媚，格局高朗，於宋四家外別立面目。

本書所輯薛紹彭傳世法帖名品，原作均藏於臺北故宮博物院，各本規格如下：

《危塗帖》，紙本，行草書，縱三十一點八厘米，横六十點一厘米。凡十一行，共八十五字。

《得米老書帖》，紙本，行草書，縱二十六點九厘米，横二十九點五厘米。凡七行，共五十二字。曾刻入《三希堂法帖》。著録於《珊瑚綱》《式古堂書畫彙考》《石渠寶笈續編》。

《元章召飯帖》，紙本，草書，縱二十八厘米，横四十厘米。凡七行，共四十五字。

《詩帖》，紙本，行草書，（前）縱三十一點二厘米，横二十七點三厘米；（後）横三十一点五厘米，縱二十七点六厘米，凡十二行，共八十六字。内容爲抄録黃庭堅《行邁雜篇六首》中的三首。

《致伯充太尉尺牘》，紙本，草書，縱二十三點六厘米，横二十九點七厘米，凡八行，共七十三字。

《雲頂山詩卷》，紙本，行草書，書於建中靖國元年（一一〇一）。縱二十七點三厘米，横三百〇四點五厘米。此卷含有四帖，包括詩作和信劄，内容多涉及蜀地風物。分別爲：《雲頂山詩》，凡二十一行，共一百九十一字；《上清帖》，凡四十一行，共三百七十五字；《左綿帖》，凡十五行，共一百三十五字；《通泉詩帖》，凡九行，共七十七字。

《臨定武蘭亭序》收録於《停雲館法帖》卷第六『宋名人書』中，刻於明嘉靖三十七年秋七月，長洲文氏停雲館摹勒上石。原帖首有文徵明隸書題名『宋薛道祖書』五字。帖末『弘文之印』左下側有『紹彭』二小字款，款上有朱巽三印。此本爲舊時帖賈裁去薛紹彭款以充《蘭亭》舊時別刻本。今私人藏。

紹彭頓首不審

乍履危塗

尊履何似佋彭將母至此行

【危塗帖】紹彭頓首：不審／乍履危塗，／尊履何似？紹彭將母至此，行／

將母至此：帶着母親來到此地，指梓州治所郪縣。下文有言『錦城』
即成都，時薛紹彭任梓州路提舉常平官，梓州路與成都府路同屬『川
峽四路』。

不審：不詳知，不悉。

尊履何似：問候對方最近情況如何。尊履，
書信中尊稱對方的問候
之辭。

已一季窮山僻陋日苦陰雨
異俗愁抱想其
同之然錦城繁華當有

異俗愁抱：身處荒蠻偏遠之地，愁緒凝結。

錦城：成都別稱，又稱錦官城，因三國蜀漢時期，以蜀錦聞名，并設錦官，故稱。

已一季，窮山僻陋，日苦陰雨，／異俗愁抱，想其／同之。然錦城繁華，當有

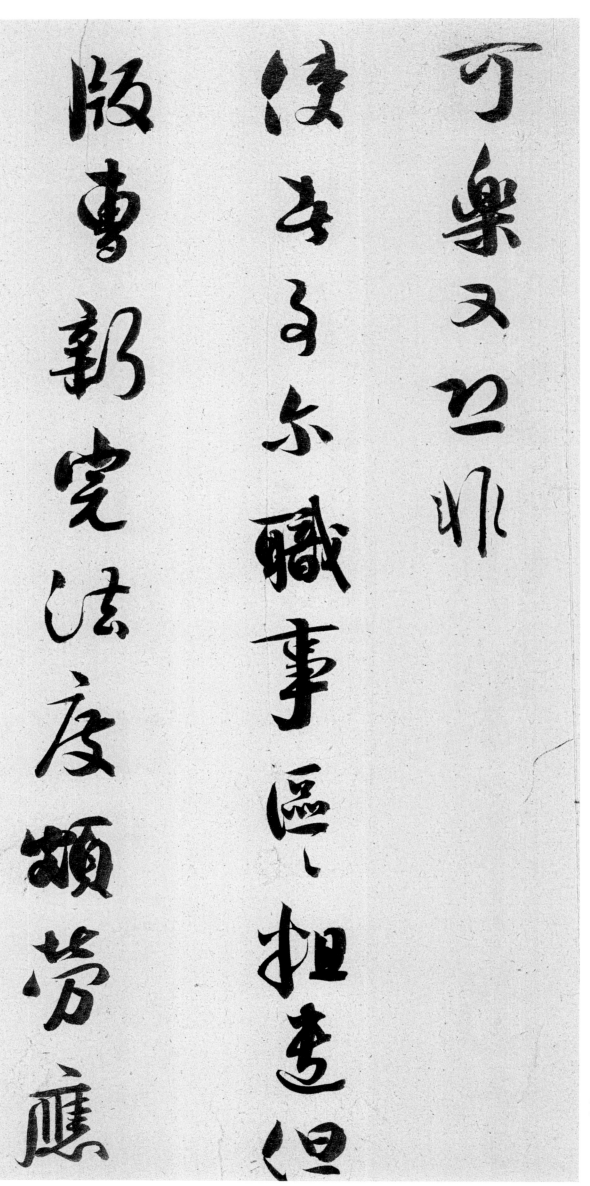

可樂、又恐非、使者事尔。職事區區粗遣，但〉版曹新完法度，頗勞應〉

頗勞：甚勞。應報：指應答回復上報的公文。此句大意指忙於公務，甚為辛苦。一說或釋為『頗勞』，即指《常平免役敕令》中規定的年度中可以贖買的當役名額。前者似更切合文義。

版曹：宋代戶部左曹別稱，因職掌版籍，故稱。《宋史·食貨志》：『若使經制司能事事檢察，則雖戶部版曹，亦可廢矣。』此句或是指《宋史·哲宗二》所載的元符元年六月二十日蔡京上書《常平免役敕令》一事，而提舉常平官是王安石為推行新法所置，所以下文有言『頗勞應報』，以示推行新法，公務繁忙。

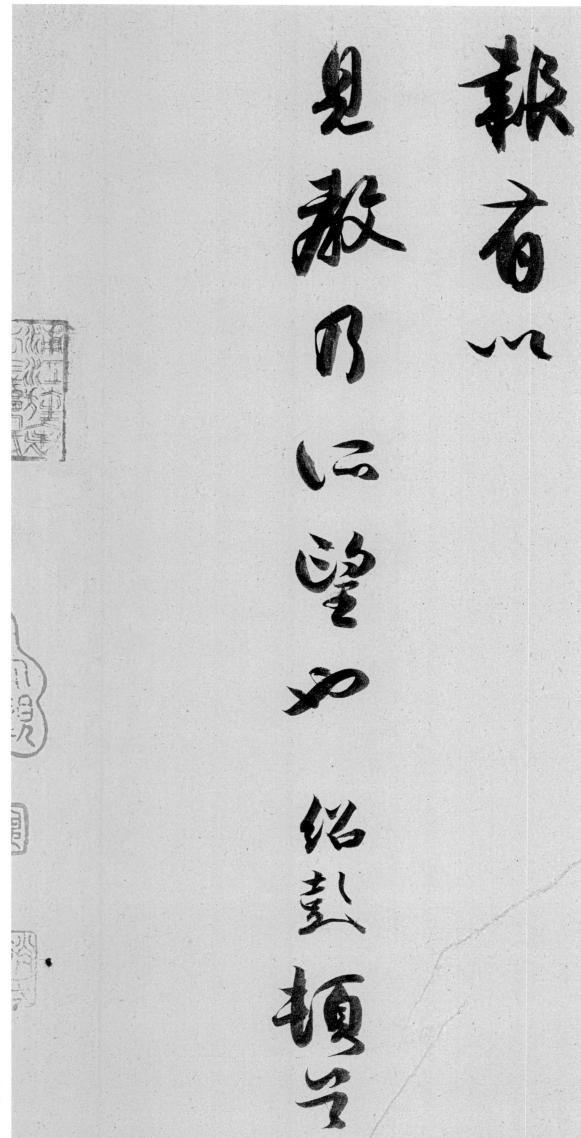

有以見教：有什麼方面可以給予指教。書信謙辭。

報，有以〝見教，乃所望也。紹彭頓首。〝

【得米老書帖】昨日得米老書，云欲來／早率吾人過天寧素飯，飯／罷閱古書，然後同訪彥昭，

米老：即米芾（一〇五一—一一〇七），宋代書畫家，字元章，號鹿門居士、襄陽漫士、海嶽外史等，太原（今山西省太原市）人，徙遷襄陽（今湖北省襄陽市），後定居潤州（今江蘇省鎮江市）。其母乃宋神宗趙頊乳娘，爲宋徽宗所寵。生性清癖，不隨塵流，人稱『米癲』。與薛紹彭過從甚密，年齡相仿，書史中有『米薛』之稱，米芾亦曾於書信中稱薛紹彭爲『薛老』，可見二人關係親密。

來早：明日早晨。

天寧：道觀名，全名天寧萬壽觀，在北宋時各地皆有，爲祈福宮觀，此處未詳是何地天寧觀。清周城《宋東京考》卷十三引趙與時《林靈素傳》：「政和五年，宮禁多怪，命靈素治之，埋鐵簡長九尺於地，是怪遂絕，因建寶篆宮。詔天下天寧觀改爲神霄玉清萬壽宮。施符水，開神霄寶篆壇。無觀者以寺充。」

彥昭：王漢之（一〇五四—一一二三），字彥昭，衢州常山人。熙寧六年進士，政和六年進封信安郡開國侯，以平方臘功遷龍圖閣直學士，《宋史》有傳。宣和二年米芾與王漢之、王渙之兄弟交情頗深，曾作詩《奉呈使君陪壯觀之賞》《將行戲呈彥昭彥舟》等詩，蔡絛《鐵圍山叢談》也記載，王氏兄弟曾幫助米芾以『硯山』換取古宅『海嶽庵』一事。

素飯：素食齋飯。按，不止佛寺，宋代道觀中亦有齋日齋戒，要求不食葷腥，以求清虛守靜。張君房《雲笈七籤·齋戒部》引《三天內解經》：「夫爲學道，莫先乎齋。外則不

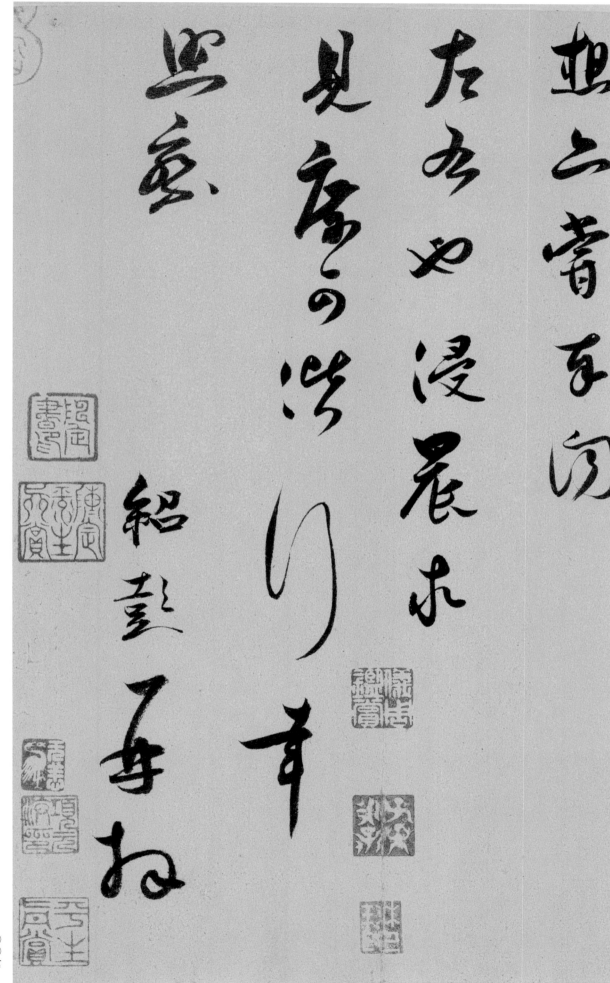

想亦嘗奉聞／左右也。侵晨求／見，度可偕行，幸／照察。／紹彭再拜。

侵晨：拂曉，天快亮時。

偕行：同行。

照察：明察，書信中常用語。

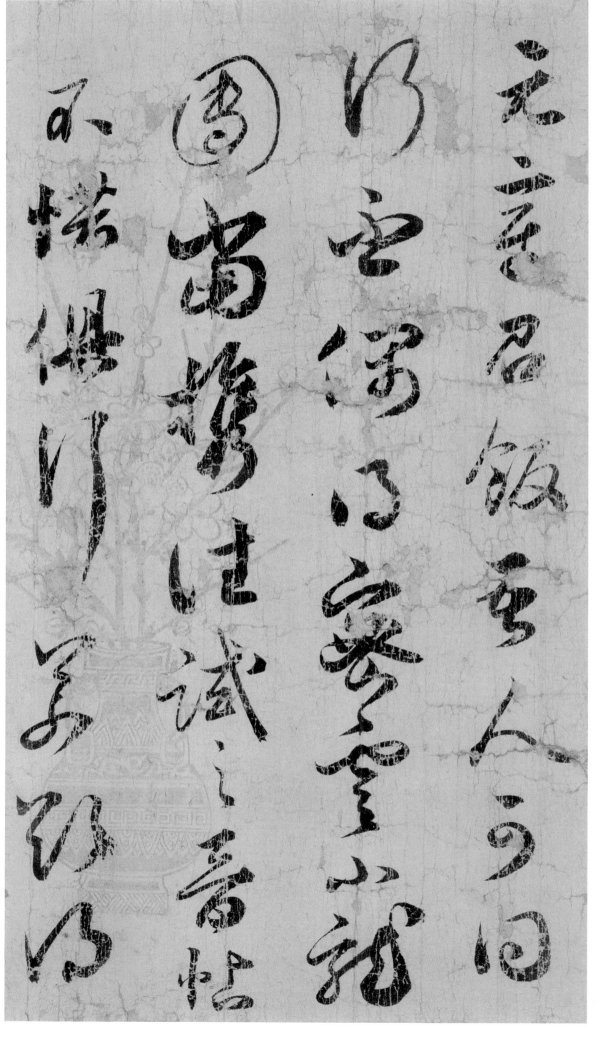

【元章召飯帖】元章召飯，吾人可同 ╲ 行否？偶得密雲小龍 ╲ 團，當携往試之。晋帖 ╲ 不惜俱行。若欲得 ╲

元章：米芾，字元章。

密雲小龍團：宋代貢茶名品，又稱『密雲龍』，神宗熙寧年間聞名，專供御用或賞賜臣子。蘇軾《行香子》：『共誇君賜，初拆臣封，黃金縷，密雲龍。』米芾《滿庭芳·詠茶》：『雅燕飛觴，清談揮塵，使君高會群賢。密雲雙鳳，初破縷金團。』茶之品莫貴於龍鳳，謂之團茶，乃選茶之精者，以模具壓製龍、鳳紋樣於茶餅上。歐陽脩《歸田錄》：『茶之品莫貴於龍鳳，謂之團茶。慶曆中，蔡君謨爲福建路轉運使，始造小片龍茶以進，其品絶精，謂之小團，凡二十餅重一斤，其價直金二兩。』

晋帖：或指王羲之的《襄鮓帖》，曾爲薛紹彭所藏，著錄於米芾《書史》。薛氏有摹本，被刻入《寶晋齋法帖》。

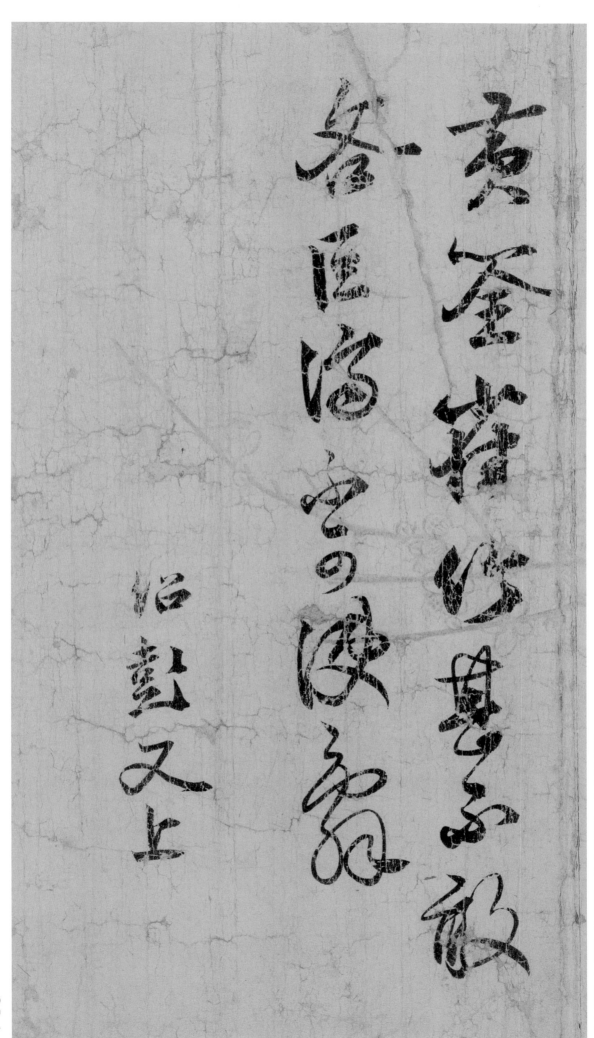

黃筌推以其不敢
答匪濟方可使辭

紹彭又上

黃筌：五代西蜀畫家，字要叔，成都人。翰林待詔，諸體皆善，形神兼備，以富麗工細著稱，與江南徐熙并稱『黃徐』，畫史中有『黃筌富貴，徐熙野逸』之說，宋初院體畫深受其畫派影響。

巨濟：劉涇，字巨濟，簡州陽安（今四川省簡陽市）人，與米芾、蘇軾等以書畫交好，善屬文，好畫林石槎竹。《宋史》有傳。

黃筌《雀竹》，甚不敢／答。巨濟不可使辭。／紹彭又上。／

簇簇深紅間淺紅苦才

多思是春風千村萬

落花相照盡日經行

【詩帖】簇簇深紅間淺紅，苦才／多思是春風。千村萬／落花相照，盡日經行／

錦繡中

村落人間桃李枝空

言風味二依二句惟

桃李無言：古諺語，比喻實至名歸。《史記·李將軍列傳論》：『余睹李將軍悛悛如鄙人，口不能道辭。及死之日，天下知與不知，皆爲盡哀。彼其忠實心誠信於士大夫也？諺曰：「桃李不言，下自成蹊。」此言雖小，可以諭大也。』司馬貞索隱：『姚氏云：「桃李本不能言，但以華實感物，故人不期而往，其下自成蹊徑也。」』

錦繡中。／村落人間桃李枝，無／言風味亦依依。可憐／

憔悴蓬蒿底蜂蝶

不知春又歸

十日狂風桃李休常

蓬蒿：蓬草和蒿草，泛指草叢、草莽。

憔悴蓬蒿底，蜂蝶／不知春又歸。／十日狂風桃李休，常／

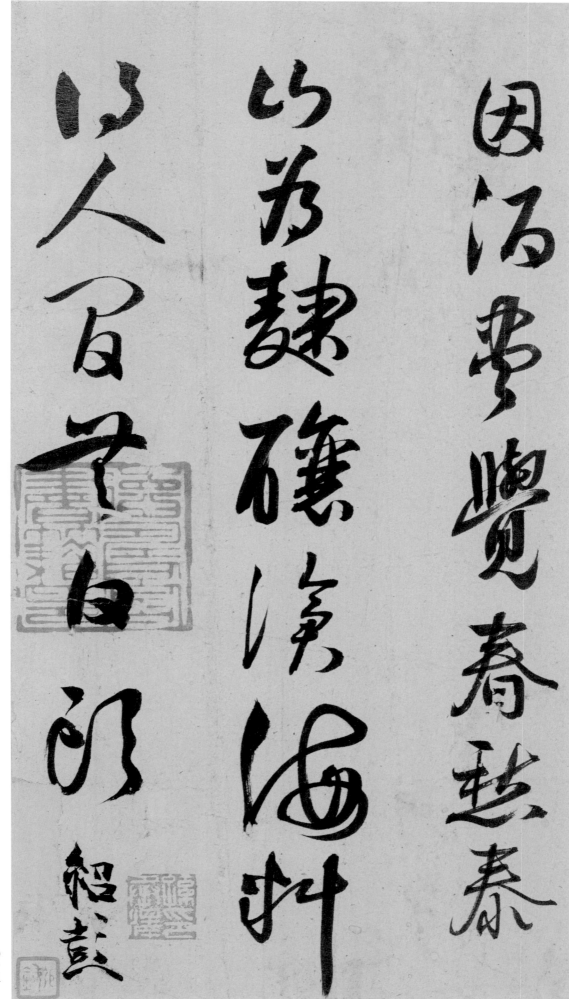

麴：同『麯』，酒麴，使穀物或麵粉生有麴黴菌，造酒時加入，米麴中的澱粉、蛋白質等可以最終發酵成酒精。

因酒盡覽春愁。泰／山爲麴釀滄海，料／得人間無白頭。紹彭。／

得告：指收到了送來的書信。

壺：即帖末所言「方壺」。其通常是指一種古代的禮器，腹圓口方，或爲出土青銅器，或爲仿製瓷器，以供把玩觀賞。《公羊傳·昭公二十五年》：「國子執壺漿。」何休注：「壺，禮器，腹方口圓日壺，反之曰方壺。」

芙蓉：疑指米芾收藏的硯山之一，但還未發現其他史料證明此硯曾易手於薛紹彭，姑備一說。蔡條《鐵圍山叢談》：「時東坡亦曾作一硯山，米老則有二，其一日「芙蓉」者，頗崛奇。」

從者：書信中對對方的敬稱。類似「閣下」「執事」等。

居采：即黃居寀，黃筌之子，字伯鸞，成都人。五代時西蜀翰林待詔。蜀亡入宋，得宋太宗禮遇，仍任翰林待詔。其畫風與黃筌一脉相承，亦有出藍之處，爲宋代畫院體畫代表人物。按：宋雖同「采」，但其兄弟名居寶，故應以書「宋」爲正字。

【致伯充大尉尺牘】紹彭再拜：欲出，得告慰甚，審 / 起居佳安。壺甚佳，然未稱 / 也。芙蓉在從者出都後 / 得之，未嘗奉呈也。居采若 /

是長幀，即不願看；橫卷，／即略示之，幸甚。別有奇觀，／無外。紹彭再拜／伯充太尉。方壺附還。／

無外：沒有兩樣，即照此規律辦理。或釋
作「無別」，亦通。

伯充太尉：趙叔盎，宋朝宗室，字伯充，宋
太祖弟魏王趙廷美四世孫。喜書畫，與蘇
軾等交好。鄧椿《畫繼》：「趙叔盎，字伯
充，善畫馬，嘗以其藝并詩投東坡。」

雲頂山詩卷

薛瓜且

西泠

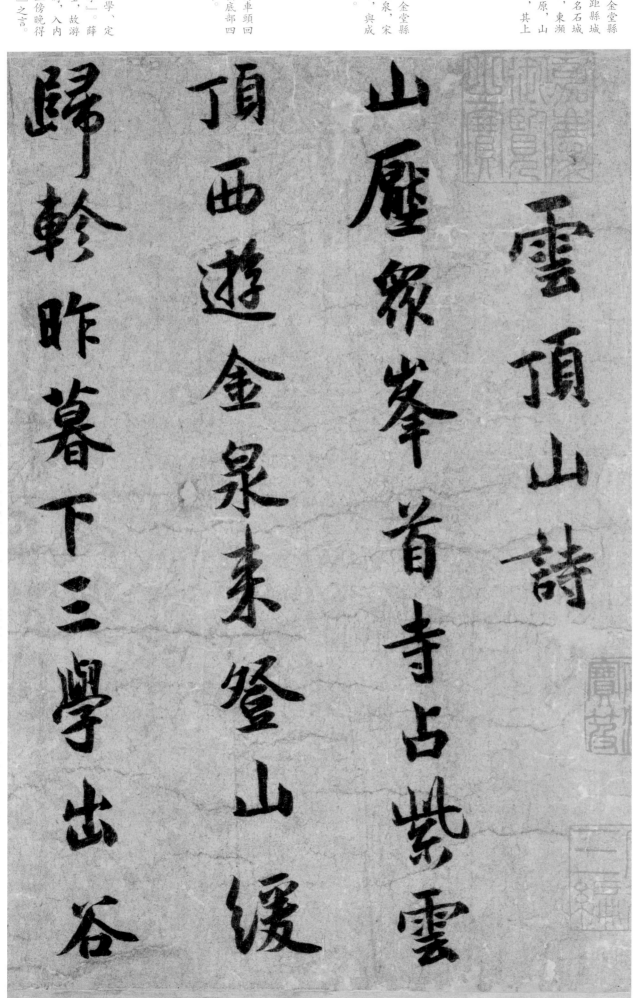

雲頂山詩

山壓眾峯首 寺占紫雲
頂 西遊金泉來 登山緩
歸軫 昨暮下三學 出谷

雲頂山：在四川省金堂縣
龍泉山脉中段，距縣城
南二十六公里，古名石城
山。海拔九百餘米，東瀕
沱江，西接成都平原，山
峰矗立，拔地而起，其上
屬大雲頂寺。

金泉：金水縣（今金堂縣
東南）。隋時稱金泉，宋
時屬梓州路懷安軍，與成
都府路的西界相臨。

歸軫：歸車，調轉車頭回
程。軫，古時車箱底部四
周的橫木，代指車。

三學：佛教稱成學、定
學、慧學爲『三學』。薛
紹彭自號翠微居士，故游
於山頂大雲頂寺時，入內
禮佛，修持佛法至傍晚得
歸，固有『下三學』之言。

【雲頂山詩卷】雲頂山詩。／山壓眾峰首，寺占紫雲／頂。西遊金泉來，登山緩／歸軫。昨暮下三學，出谷／

已延頸。山名高劍外，回首／陌前嶺。躋攀困難到，賴／此畫亦永。巍巍石城出，步／步松徑引。青霄屋萬楹，／

已延頸山名高劍外回首
陌前嶺躋攀困雜到賴
此畫亦永巍巍石城出步
步松徑引青霄屋萬楹

延頸：伸長脖子，比喻期待、嚮往。此句意指昨日下山時便已對今天游雲頂山有所期盼了。

劍外、前嶺：皆地域名，泛指蜀地。

躋攀：攀登。杜甫《白水縣崔少府十九翁高齋三十韻》：「清晨陪躋攀，傲睨俯崢壁。」

石城：雲頂山古名「石城山」。

下俯二川境玉壘連金鴈

西軒列阰軨眹青城與

岷峨天際暮雲隱少城白

二川：東川與西川，代指四川。《新唐書·韋嗣立傳》：「第進士，累調雙流令，政為二川最。」

玉壘：山名。位於今四川省都江堰市區，可俯瞰都江堰全景，緊鄰成都。

金鴈：水名。金雁河又名鴨子河，屬沱江支流。

阰眹：田間小路。

青城：山名。位於都江堰市西南。

岷峨：山名。岷山與峨眉山的并稱。岷山，自甘肅省西南部延伸至四川省北部的山脉，大致呈南北走向，主峰雪寶頂位於四川省松潘縣境內。峨眉山位於今四川眉山市，為岷山山脉中主體山峰之一。

少城：成都的別名，因秦國張儀曾在此築『少城』，故稱。《華陽國志·蜀志》：「（秦）惠王二十七年，（張）儀與若城成都，周迴十二里，高七丈……修整里闠，市張列肆，與咸陽同制。」

下俯二川境。玉壘連金雁，／西軒列阰眹。青城與／岷峨，天際暮雲隱。少城白／

煙裏水墨淺淡影江流一

練帶不復辨漁艇東懺

梓潼隙右憙錦川迴盤

陁石不轉枯枡弄芒穎四

煙裏，水墨淡微影。江流一／練帶，不復辨漁艇。東懺／梓潼隙，右憙錦川迴。盤／陁石不轉，枯枡弄芒穎。四／

梓潼：地名。梓潼縣，今
屬四川省綿陽市。

錦川：水名。流經四川
省成都平原，發源於郫
縣，為岷江支流，因古
時蜀人在此江中洗錦而
得名。

盤陁：石塊不平貌。

枯枡：枯枝。

芒穎：樹木尖銳的枝丫。

○二三

更月未出　蕙帳天風緊

客行弊帊垢到此凡慮

屏暫時方外遊聊愜素

心靜明朝武江路拘窘

蕙帳：帳的美稱。蕙，
香草名。或比喻遍地香
草的山坡。

弊帊：破舊的布巾。

武江：即武功縣。治所
在今四川劍閣縣西南。
武連鎮南五里。《南
齊書・州郡志》作「武
江」縣。

更月未出，蕙帳天風緊。／客行弊帊垢，到此凡慮／屏。暫時方外遊，聊愜素／心靜。明朝武江路，拘窘／

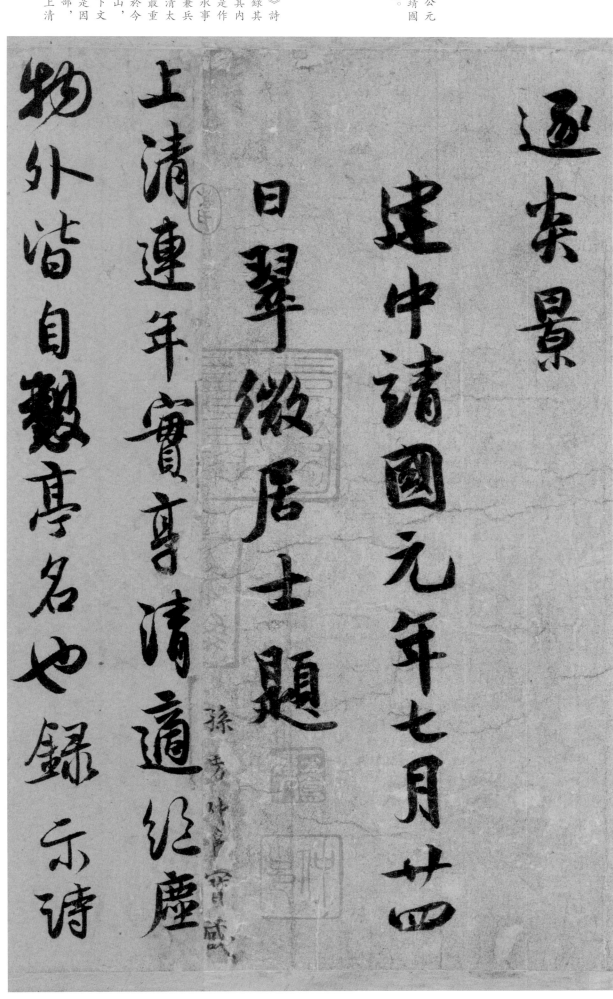

逐炎景。／建中靖國元年七月廿四日／。翠微居士題。／【上清帖】上清、連年、實享、清適、絕塵、／物外，皆自製亭名也。錄示詩／

建中靖國元年：公元一一〇一年。建中靖國爲北宋徽宗趙佶年號。

上清：此《上清帖》詩文爲紹彭憑記憶散錄其自作詩句舊稿，考其內容，當中一部分應是作於薛氏早年曾任『承事郎勾當上清太平宮兼兵馬監押』之時。上清太平宮乃宋朝京師外最重要宮觀之一，坐落於今西安市南側的終南山，爲宋太宗時所建。下文言及『渭川』，亦是因此水流經終南山北部，故而非指青城山『上清宮』。

句未見佳難逃老
鑒也舊藁不存尚可記憶
雨不濕行徑雲猶依故山看
雲醒醉眼乘月棹回舟水
上三更月煙中一葉舟寒

句，未見佳處，想難逃老、鑒也。舊藁不存，尚可記憶。／雨不濕行徑，雲猶依故山。看／雲醒醉眼，乘月棹回舟。水／上三更月，煙中一葉舟。寒／

臨重閣迴影帶亂山流

暮煙秦樹暗落日渭川明

平林暎日踈野草經寒短

霜乾葉飄零石出水清淺

官冷縈懷非吏事地偏相

訪定閑人一馬春風過微雨

竹閒歸路靜無塵鷗鷺驚

飛起秋風菱荇花一徑入

渚坐來唯鳥啼水雲生四

面常恐世人迷綠徑無

菱荇：皆為水生草本植
物，根生水底，葉片多
類圓形、三角形，夏秋
時節開黃花。

訪定閑人。一馬春風過微雨，／竹閒歸路靜無塵。鷗鷺驚／飛起，秋風菱荇花。一徑入中／渚，坐來唯鳥啼。水雲生四／面，常恐世人迷。綠徑無／

曾夢春塘題碧草：相傳
謝靈運因夢見謝惠連
得到靈感，寫出《登
池上樓》中「池塘生
春草」這一名句。謝
惠連，南朝劉宋文學
家，謝靈運族弟。典出
鍾嶸《詩品》：「宋法
曹參軍謝惠連……工
爲綺麗歌謠，風人第
一。《謝氏家錄》云：
『康樂（謝靈運）每對
惠連，輒得佳語。後
在永嘉西堂思詩，竟
日不就。寤寐間，忽
見惠連，即成「池塘
生春草」。故常云：
「此語有神助，非吾語
也。」』」

偶來霧夕看紅藥：語本
李商隱《漫成三首》：
『霧夕詠芙蕖，何郎得
意初。』原詩李商隱自
比南北朝時何遜，表達
哀嘆失意之情。何遜曾
在新婚時作《看伏郎新
婚詩》，有《霧夕蓮出
水，霞朝日照梁》之
句，春風得意，後來卻
仕途不順，坎坷多難。

行跡，蒼苔露未晞。／曾夢春塘題碧草，偶／來霧夕看紅藥。無人雲／閉戶，深夜月爲燈。曉露／凝蕪徑，斜陽滿畫橋。不／

行跡蒼苔露未晞

曾夢春塘題碧草偶

來霧夕看紅藥無人雲

閉戶深夜月爲燈曉露

凝蕪徑斜陽滿畫橋

眠聽竹雨，高臥枕風湍。橋／横雲壑連朝度，雨暗燈／窗半夜棋。微波拂涼吹，／淡烟生遠樹。天寒湘水／秋，雨暗蒼梧暮。乘月多忘／

枉：同「杯」。深杯：
滿杯。

滿杯。

灞陵：又作「霸陵」，西
漢孝文帝劉恒和竇皇后合
葬陵寢，數百年來具體地
址多有爭論，二〇二一年
經考古確認，陝西省西安
市白鹿原「江村大墓」即
屬霸陵。

往往帶霜露，自然鷗鳥
親，自與漁樵遇。去意已輕
千里陌，深杯難醉九回
腸。灞陵葉落秋風裏，
忍對霜天數雁行。已

歸，往往帶霜露。自然鷗鳥／親，自與漁樵遇。去意已輕／千里陌，深杯難醉九回／腸。灞陵葉落秋風裏，／忍對霜天數雁行。已／

上雖粗記，然全章皆忘／矣。語固未佳，要之亦平／生經心一事，老友必憐其／散落。便風早以爲寄／也。紹彭再拜。

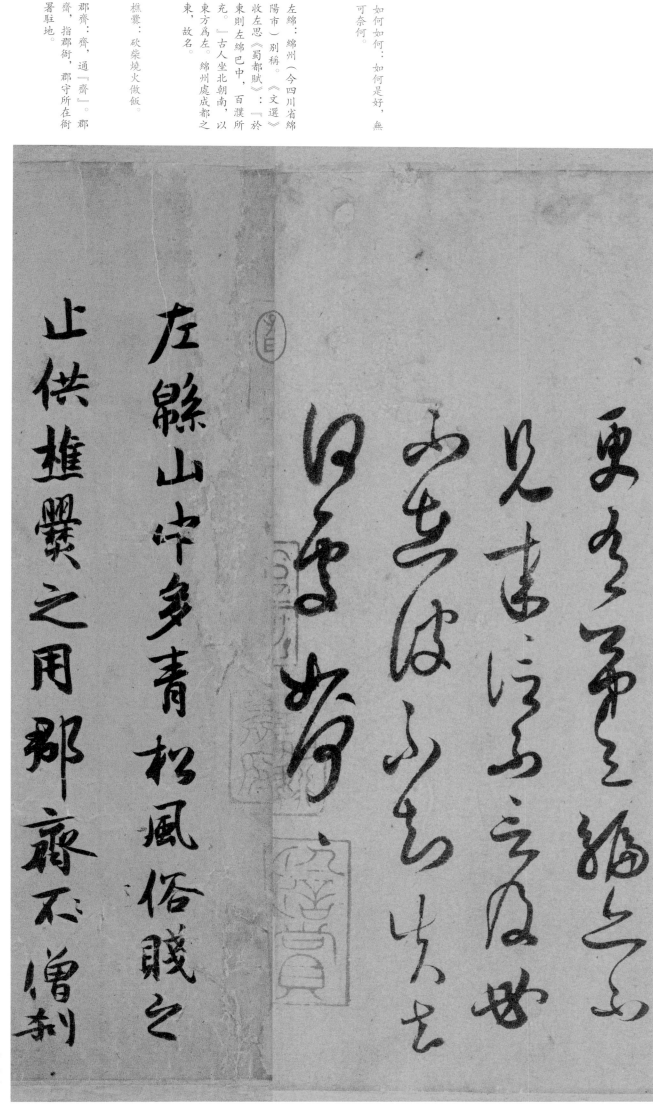

更有第三編，亦不／見。來信不言及，必／不在彼，不知失去／何處，如何如何？【左綿帖】左綿山中多青松，風俗賤之，／止供樵爨之用。郡齊僧刹／

如何如何：如何是好，無可奈何。

左綿：綿州（今四川省綿陽市）別稱。《文選》收左思《蜀都賦》：「於東則左綿巴中，百濮所充。」古人坐北朝南，以東方為左。綿州處成都之東，故名。

樵爨：砍柴燒火做飯。

郡齋：齊，通「齋」。郡齋，指郡衙，郡守所在衙署駐地。

止供樵爨之用郡齋不僧刹

左縣山中多青松風俗賤之

通守：官名。隋開皇時設置，佐理郡務，職位略低於太守。後代稱通判爲『通守』。宋蘇軾《別天竺觀音詩序》：『余昔通守錢唐，移莅膠西。』

晉伯：即後文『師道史君』，未詳何人。

東川：指梓州。北宋梓州路下轄三府，其中潼川府（梓州）於端拱二年，改屬東川軍；元豐三年，前加『劍南』二字。

沿流而來：宋代綿州屬成都府路，與梓州北鄰，涪江流經二州州城，且梓州處於下游，故有『沿流』之謂。

不見一本余□□兵久息輒諷通
守晉伯移植佳處使人去為
可貴東川距緜百里餘入境
遂不復有
晉伯因以為直沿流而東云

不見一本。余過而太息，輒諷通／守晉伯移植佳處，使人知爲／可貴。東川距綿百里餘，入境／遂（不）復有，／晉伯因以爲惠，沿流而來，至／

此皆活作詩述廿并代簡

師道史君　　紹彭上

越王樓下種成行濯三分來一

葦航偃盖可須千歲榦封

條已傲九秋霜含風便有笙

此皆活，作詩述謝，并代簡／師道史君。紹彭上。／越王樓下種成行，濯濯分來一／葦航。偃盖可須千歲榦，封／條已傲九秋霜。含風便有笙／

越王樓：位於今四川省綿陽市龜山，唐高宗顯慶年間，由越王李貞任綿州刺史時所建。

偃蓋：形容松樹枝葉橫垂，鬱如傘蓋。唐杜甫《題李尊師松樹障子歌》：『陰崖却承霜雪榦，偃蓋反走虬龍形。』

通泉縣，縣名，位於今四川
射洪縣，北宋時爲屬梓州
所屬，由此可知該詩爲薛
紹彭任梓州路提舉常平官
時所作。此處指唐代書家
薛稷之書，薛曾於通泉
縣壽聖寺聚古堂書「慧普
寺」三字匾額，并且還曾
畫鶴於通泉縣署屋壁後
（見杜甫《觀薛稷少保
畫壁》《通泉縣署屋壁後
薛少保畫鶴》）。

官奴：王獻之小字。或指
王羲之的《官奴帖》。
曹寶麟《薛紹彭作品考
釋》：「薛紹彭自《蘭
亭》得法，因此這裏的
「官奴」當是指王羲之
的《官奴帖》。米芾《書
史》云：「王羲之《玉潤
帖》，是唐人冷金紙上雙
鈎摹。帖云：官奴小女
玉潤，病來十餘日，了不
令民知」。此帖連在《稚
恭帖》後，想其真迹神
妙。」……《書史》謂
《玉潤帖》連《稚恭帖》
後，顯示米芾收前王仲修
已將二帖改裝爲一卷而
已。可見紙質所記稍異，
仍不妨礙作出《玉潤》即
《官奴》的結論。米薛爲
書畫友，二人擁有之物皆
相互借摹，如薛所收王羲
之的《裹鮓帖》（見《書
史》）亦被米刻入《寶晉
齋法帖》，因此似可推論
薛紹彭亦有轉拓《官奴
帖》之可能，米芾

竽韻帶雨偏垂玉羹光熟料

囊煙茅屋下底華軒自至

拂雲長

通泉字清生官奴日臨池

悵然如羹鯉可世輕志練

雙鯉可無輕素練：此句意指設想巨濟是否有書信寄來。雙鯉，指書信。相傳古人把書信夾在魚形木板中郵寄。

硬黃書：唐人多以硬黃紙摹搨二王等魏晉書帖。或指薛紹彭所藏《唐搨硬黃蘭亭》。

玉華宮畔客：此指劉涇。「玉華宮」，唐武德七年始建，貞觀二十一年擴建改名「玉華宮」，北宋時位於坊州宜君縣（今陝西銅川市玉華鎮）。而劉涇曾任坊州知州，故有「宮畔客」之稱。

巨濟：劉涇，字巨濟，與本書《元章召飯帖》中「巨濟」爲同一人。

臨池通泉，爲「如」字韻牽，非宴事也：詩中所言日日臨池學薛稷法書之事并非事實，乃是爲了和詩之押韻，而牽強湊合「如」字的韻脚。

竿韻，帶雨偏垂玉露光。免作〉饞煙茅屋底，華軒自在〉拂雲長。【通泉詩帖】通泉字法出官奴，日日臨池〉恨不如。雙鯉可無輕素練，數行唯作硬黃書。鄉關何〉處三秦路，馬足經年萬〉里餘。多謝玉華宮畔客，新詩未覺故情疏。〉和巨濟韻，〉臨池通泉，爲「如」〉字韻牽，非宴〉事也。不笑不笑。

玄宗眉弱趣書舍紙薛

氏以三風名河東弱趣子

沒父也字光之祖師

间以生无二云来辈之劳

出气要汇我是也水

村陆之山寿特重

不宵至祝亏为議报語

于波长河李東陽

嘉靖甲子八月既望球從王元美伯仲縱遊
西山歸舟示道祖此卷清逸森秀与秋山
競爽遂浮白賞之倂書識快　周天球

元章書史載道祖所蓄晉唐法書

甚富至二王帖不惜傾橐購取与元

章每以鑒定相高浔失評較嘗寄道

祖詩曰老季書興獨未忝頗浔薛老

同徧徉書名与元章蓋今従元美所

觀道祖四帖平直蒼勁殆骨氣攸存而

兵岂卷三二之兩者其名為不誣矣元

章真蹟雖罕得注有之道祖見伝

見此耳元美尚寶之哉

中元甲子八月廿四日黄姬水識

元美憲使精于鑒賞收購漸廣又幸借觀無

所愛每每自慶如翠微詞翰尤所希見者而獲

見之益加自慶焉其詩筆字法之何容復置

喙耶隆池山樵彭年題妙

薛道祖書予惟見晴和二像隨事吟三帖松雪謂

其脫略唐宋齊踪前古陸居仁謂其雖雜於六朝

盛唐人書中當無愧後又見其所臨蘭亭蓋定

武石刻在其處故所臨尤妙今獲觀其詩帖若

上清連年實享清適帖及和劉巨濟詩真能軒

輕六朝追跡魏晉宜與元章抗行而當時謂之為

米薛也嘉靖甲子八月

元美攜察攜乃命題因書

茂苑文嘉

思陵稽山宋時唯米襄陽羅河東得書人
遺言震旨圖則仍黃長睿弓书學要生畢
惟河東草隶裒陽長沙而下不作也此卷結
法多内擫鋒藏不露而古意時湥毫素間
不必傾險浮急態憶震之堂頫我弘

瑯邪王世貞恆藏題

隆慶巳巳夏六月嶺南黎民表武林吕需吳

門沈伯麟同觀

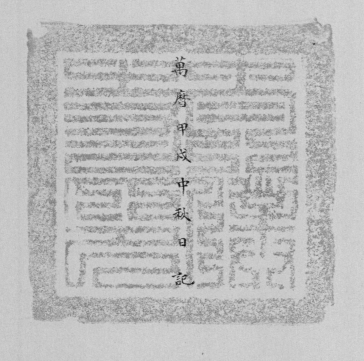

萬曆甲戌中秋日記

乙亥中秋日記

宋思陵稱小宋時鍾米襄陽薛河

東浮晉人遺意虞道園則謂黃

長庸有書學而筆不逮識鉛槧

最佳世遂不傳米氏父子舉世學

其奇崛樂溪金鈃此卷雲頂山

詩帖殊以拙藏巧上清連年帖

此玉而尼浮意洧波棉之際之趣

潤發在絲帖與一清後頂口口

遂真遁泉帖哑、遂右軍□令□

有張翼數大抵筆多内擫結取藏

鋒妙處非乍可了前軍□

固不虚也道祖襄陽同時人□

濯古與郡興□涇任好收古云

靈翠微居士□別歸也

萬曆三卯伏自重裝以贞題

臨定武蘭亭序

永和：東晉穆帝司馬聃年號，永和
九年為公元三五三年。

暮春：春末，農曆三月。

禊：同『禊』。禊，本是古代於春秋
兩季在水邊舉行的一種祭禮。但後
世所說的修禊，即
於農曆三月上旬的巳日（三國魏以
後固定為三月初三）到水邊嬉戲，
以祓除不祥。據《蘭亭詩集》記載，
參加此次集會的有王羲之、謝安、
孫統、王凝之、王獻之等共四十一人
（一作四十二人）。其中有同輩的名
流，亦有子侄輩的後生，故有『群
賢』『少長』之稱。

流觴曲水：於環曲的水流旁宴坐，
在水的上流放置酒杯（此種酒杯古
稱觴，為漆器，類船形），任其順
流而下，杯停在誰的面前，就由誰
取飲賦詩，故稱。

永和九年歲在癸丑暮春之初會
于會稽山陰之蘭亭脩稧事
也羣賢畢至少長咸集此地
有崇山峻領茂林脩竹又有清流激
湍映帶左右引以為流觴曲水

【臨定武蘭亭序】永和九年，歲在癸丑，暮春之初，會／於會稽山陰之蘭亭，脩稧事／也。群賢畢至，少長咸集。此地／有崇山峻領，茂林脩竹，又有清流激／湍，映帶左右。引以為流觴曲水，／

列坐其次，雖無絲竹管弦之〈盛，一觴一詠，亦足以暢敘幽情。〈是日也，天朗氣清，惠風和暢。仰〈觀宇宙之大，俯察品類之盛，〈所以遊目騁懷，足以極視聽之〈

次：旁邊、水邊。

絲竹管弦：絲、弦，指彈撥樂器；竹、管，指吹管樂器。『絲竹管弦』連文見《漢書・卷八一・張禹傳》：『禹性習知音聲……身居大第，後堂理絲竹管弦。』

惠風和暢：柔和的風，使人感到溫暖舒暢。惠，柔和。

品類：品種類別，泛指萬物。

遊目騁懷：縱目觀覽，舒展胸懷。

列坐其次雖無絲竹管弦之
盛一觴一詠亦足以暢敘幽情
是日也天朗氣清惠風和暢仰
觀宇宙之大俯察品類之盛
所以遊目騁懷足以極視聽之

相與：相處，交往。俯仰一世：一生匆匆而過。

俯仰：低頭、抬頭之間，形容時間短暫。

取諸懷抱：發自內心，傾心對人。

悟：通「晤」。晤言：當面談話。《文選·謝惠連〈泛湖歸出樓中玩月〉》：「悟言不知罷，從夕至清朝。」李善注：「《毛詩》：『彼美淑姬，可與晤言。』鄭玄曰：『晤，對也。』悟與晤同。」

因寄所托：有所寄托。

放浪形骸之外：指言行放縱，不拘形迹，不受世俗禮法的束縛。形骸，外在形象，言談。

趣舍：取捨。趣，通「取」；舍，同「捨」。《荀子·修身》：「趣舍無定，謂之無常。」萬殊：各不相同。

娛，信可樂也。夫人之相與，俯仰／一世。或取諸懷抱，悟言一室之內；／或因寄所托，放浪形骸之外。雖／趣舍萬殊，靜躁不同，當其欣／於所遇，暫得於己，快然自足，不／

娛信可樂也夫人之相與俯仰

一世或取諸懷抱悟言一室之內

或因寄所託放浪形骸之外雖

趣舍萬殊靜躁不同當其欣

於所遇暫得於己快然自足不

知老之將至。及其所之既惓，情〈隨事遷，感慨係之矣。向之所〈欣，俛仰之間，以爲陳迹，猶不〈能不以之興懷。況脩短隨化，終〈期於盡。古人云：『死生亦大矣。』豈〈

老之將至：語出《論語·述而》：「其爲人也，發憤忘食，樂以忘憂，不知老之將至云爾。」

所之既惓：對所追求的事物感到厭惓。惓，同倦。

俛：同「俯」。

以：通「已」。

興懷：引起感觸。

修短隨化：指人的壽命長短，隨造化而定。修，長。化，造化，舊指自然界的主宰者，亦指運氣、命運。

死生亦大矣：此句爲莊子引用孔子的話。語出《莊子·德充符》：「仲尼曰：『死生亦大矣，而不與之變。雖天地覆墜，亦將不與之遺。』」又《莊子·田子方》：「仲尼聞之曰：『……死生亦大矣，而無變乎已，況爵禄乎！』」

不痛哉！每攬昔人興感之由，〈若合一契，未嘗不臨文嗟悼，不〈能〉喻之於懷。固知一死生爲虛〈誕〉，齊彭殤爲妄作。後之視今，〈亦由今之視昔，悲夫！故列〈

攬：通「覽」。

契：古代兵符、債券、契約，以竹木或金石製成，刻字後中剖爲二，雙方各執其一，合契，指兩半對合則生效。引申爲符合。

由：通「猶」。

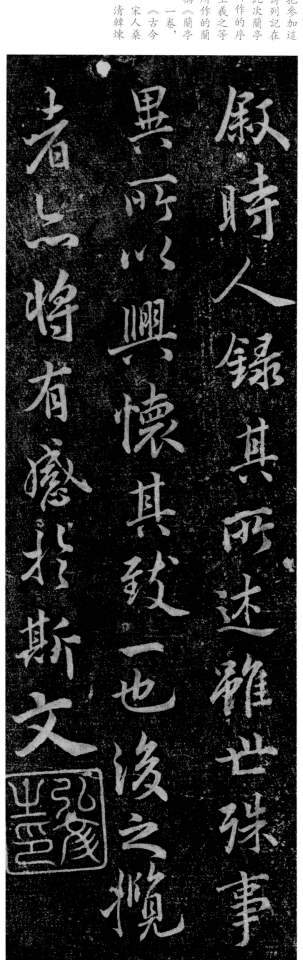

列叙時人，錄其所述：即把參加這次集會的人和他們所作的詩列記在後。按，《蘭亭序》是爲此次蘭亭修禊集會中衆人的詩集所作的序言，所以要加上這句話。王羲之等人在永和九年蘭亭修禊中所作的蘭亭詩集，現仍傳世。其書稱《蘭亭詩集》，原名《蘭亭集》，一卷，今有《說郭》宛委山堂本，《古今文藝叢書》（第五集）本，宋人桑世昌《蘭亭考》中的輯本，清韓煉新編的單行本等。

叙時人，錄其所述。雖世殊事�\異，所以興懷，其致一也。後之攬\者，亦將有感於斯文。\

歷代集評

蘇、黃、米、薛、筆勢瀾翻，各有趣向。

——宋 趙構《翰墨志》

薛道祖《清閟閣詩帖》真跡一卷。東華軟紅塵中，士大夫率以是老歲月清閟之樂，固所謂濯濯泥中之蓮超然不染者。嘉定己卯夏五月，予在郎舍，偶得是詩於塵囂者，慨想承平之風流，恨斯人之不可接也。

——宋 岳珂《寶真齋法書贊》

道祖書如王謝家子弟，有風流之習……脫略唐、宋、齊蹤前古，豈不偉哉！薛書誠美，微有按模脫墼之嫌。

——元 趙孟頫《松雪齋文集》

坡、谷出而魏晉之法盡，米元章、薛紹彭、黃長睿諸公方知古法，紹彭最佳，而世不傳。宋南渡後言墨帖多米氏手筆，而薛書尤雅正，《褉序帖》臨拓最多，出其手必佳物，然世亦鮮也。

——元 虞集《道園學古錄》

長安薛道祖與米元章、劉巨濟爲三友，朝夕議論晉唐雜跡圖畫，然其作字則各自成一家。紹興中購薛米書最急，悉以小璽印縫，後御府刻米帖十卷，而道祖書不得入石。客杭見道祖一巨卷於駙馬都尉楊公家，精神峻整，遂深疑紹興不入石之故，問於子昂，子昂曰：『薛書誠美，微有按模脫墼之嫌。』余不能書而深識其語，私嘗謂，米襄陽書，政如黃太史作詩之變，芒角刷掠，求於眞輞川媚，則蔑有矣。學魯獨居之男子，於道祖見之。至治二年八月乙亥，袁桷記。

——元 袁桷《清容居士集》

米南宮學王書而變，薛河東學王書而不變。

——元 陸友《硯北雜志》

宋之名書者有蔡君謨、米南宮、蘇長公、黃太史、吳練塘最著，然超越唐人，獨得二王筆意者，莫紹彭若也。

——元 危素《薛臨〈蘭亭序〉跋》

薛紹彭書法從《蘭亭序》秀整綿密中入。

——明 李日華《六硯齋筆記》

緊密藏鋒，得晉、宋人意，惜少風韻耳。宋人唯道祖可入山陰兩廡，豫章、襄陽以披猖奪取聲價，可恨！可恨！

——明 王世貞《弇州四部稿》

道祖此卷清逸森秀，与秋山競爽。

——明 周天球《雲頂山詩卷》跋

法度森嚴，變化較少，品在海嶽翁下，要非劉涇、吳説所能夢見。

——明 張五《清河書畫舫》

道祖四帖平直蒼勁，殆骨氣攸存，而無枯槎巨石之病者，其名爲不誣矣。

——明 黃姬水《雲頂山詩卷》跋

宋人書能存晉法者惟薛紹彭道祖，蓋彼時《定武蘭亭》妙石在其家。

——清 孫承澤《庚子銷夏記》

道祖書得二王法，而其傳也，不如唐人高正臣、張少悌之流，蓋以其時蘇、黃方尚變法，故循循晉法者見絀也，然如所書《樓觀詩》，雅逸足名後世矣。

——清 劉熙載《書概》

圖書在版編目（CIP）數據

薛紹彭書法名品/上海書畫出版社編.——上海：上海書畫
出版社，2023.5
（中國碑帖名品二編）
ISBN 978-7-5479-3087-8

Ⅰ.①薛… Ⅱ.①上… Ⅲ.①行草－法帖－中國－北宋 Ⅳ.
①J292.25

中國國家版本館CIP數據核字（2023）第076895號

中國碑帖名品二編 [三十一]

薛紹彭書法名品

本社 編

責任編輯	張恒烟 馮彦芹
審 讀	陳家紅
圖文審定	田松青
責任校對	朱慧
封面設計	王崢
整體設計	馮磊
技術編輯	包賽明

出版發行 上海世紀出版集團
⊛ 上海書畫出版社

網址	www.shshuhua.com
E-mail	shcpph@163.com
印刷	上海雅昌藝術印刷有限公司
經銷	各地新華書店
開本	710×889 mm 1/8
印張	8
版次	2023年6月第1版
	2023年6月第1次印刷
地址	上海市閔行區號景路159弄A座4樓
郵政編碼	201101
書號	ISBN 978-7-5479-3087-8
定價	69.00元